赵孟頫小楷道德经

● 中国经典碑帖荟萃

主编 路振平

浙江人民美术出版社

前 言

碑的原义为古代竖立在宫、庙门前用以识日影的石头，其在书法上的意义是指刻有文字的石碑，故又称碑刻；帖的原义是写在丝织物上的标签，其在书法上的意义则是书写、摹刻、椎拓在缣素、纸品上的文字，两者的意义是截然不同的。碑帖并称，则是指石刻、木刻文字的拓本或印本。但实际上，甲骨残片、钟鼎铭文、秦砖汉瓦、流沙坠简、唐人写经，亦属于广义碑帖的范畴。

自结绳画卦，演为书契，垂绪秦汉，津逮晋魏，钟王称雄，唐代中兴，名家辈出，六朝造像、流派纷呈，在中华文明史上留下了浩如烟海的碑帖。成形之书，始于三代，盛于汉魏，而后演变万代，枝叶纷繁，书体有甲骨金文、篆籀隶分、章草楷行、图籍汗漫，不胜枚举。我们从中选取流传有绪的名碑名帖，以飨读者。

赵孟頫生于宋理宗宝祐二年（一二五四），卒于元英宗至治二年（一三二二）。初名孟俯，字子昂，号水晶宫道人，其居处叫松雪斋，晚年自号『松雪道人』；又有一居处叫欧波亭，故世称其为『欧波』；死后谥文敏，所以后世又称他为『赵文敏』。吴兴（今浙江湖州）人，为宋太祖赵匡胤十一世孙。元灭南宋后，元世祖忽必烈命行台治书侍御史程钜夫到江南寻访有名望的人，赵孟頫被列为首选，元世祖『一见称之，以为神仙中人』。官至集贤学士、荣禄大夫、翰林学士承旨，封魏国公。元仁宗甚至把赵孟頫与唐李白、宋苏东坡相提并论，赵孟頫真可谓『荣际五朝，名满四海』，声名十分显赫。

赵孟頫学识广博，文章冠绝时流，旁通佛老之学，其诗清邃奇逸，音律、治印非常精致，在绘画上也有很深的造诣。书法具有独特的风格，开一代风气，流芳千载。

赵孟頫天资聪颖，学习书法又十分用功。明宋濂说他『留心字学甚勤，羲献帖凡临数百过』。传说他一日能写一万字，甚至临终之日，还在看书写字。据与他同时代的柳贯在《柳待制文集》中记载，有一年冬天他住在赵孟頫的书斋中，谈论书法之余，赵孟頫常背临颜真卿、柳公权、李北海诸家的字，写完以后，再拿原迹对照，竟毫发不差，且神采飞扬。

2

赵孟頫有个同乡看到孟頫仪表不俗、聪慧过人，认为此人前途无量，于是就把自己的女儿管道昇许配给赵孟頫。管道昇字仲姬，封魏国夫人，能诗善书，她写的书信和赵孟頫写的放在一起，几乎难分伯仲。

元杨载在《翰林学士赵公状》中说：『公性善书，专以古人为法。篆则法《石鼓》、《诅楚》，隶则法梁鹄、钟繇，行草则法逸少、献之，不杂以近体。』实际上，他还学过颜真卿、柳公权、李北海、米芾等唐宋大家，并在各家上都下过很深的功夫，最后博采众长，出新求变，融古会今，才形成了超逸绝尘、典雅秀丽的『赵体』，从而独步元代，雄视千古。所以历代书家都对赵孟頫给予高度赞扬。卢熊说：『本朝赵魏公识趣高远，跨越古人，根抵钟王，而出入晋唐，不为近代习尚所窘束，海内书法，为之一变，后进咸宗师之。』焦竑说：『吴兴功力笃挚，为书家指南。其不可及处，正在韵胜耳。大抵下笔无一点尘气，与古人书法，无不悬合，此胸次使之然也。世人效之，多肉而少骨力，至贻墨猪之诮。观《秋兴赋》，遒美俊逸，而中锋藏锷，凛然与秋色争高。倘无胸次，虽尽力临摹，岂能及哉。』

从用笔上看，赵体以中锋为基，干净利落，方圆兼备，给人以绵里裹铁的质感。赵孟頫的书法中正隽永，不偏不倚，起止分明，一笔不苟，且把行书的笔法运用于楷书之中，静中有动，断中有连。结体宽绰秀美，以正示人，外柔内刚，骨力劲挺，寓紧敛于疏宕之中，藏奇崛于方正之内。如果说颜体雄强，欧体险劲，褚体瘦硬，柳体清健，那么赵体应是以秀雅见长了。

赵孟頫一生创作了大量的书法作品。《元史》说他『篆籀分隶真行草书无不冠绝古今』。实际上，他是以楷书与行书见长。

《道德径》，纸本，墨迹，纵三十四·三厘米，横一百五十三·三厘米，现藏北京故宫博物院。赵孟頫书于延祐三年（一三一六），时年六十三岁。此帖是赵孟頫小楷代表作之一。字体工整秀丽，笔法稳健，和谐沉着，风格独具。

老子。道可道。非常道。名可名。非常名。无名天地之始。有名万物之母。常无欲以观其妙。常有欲以观其徼。此两者同出而异名。同谓之玄。玄之又玄。众妙之门。天下皆知美之为美。斯恶已。皆知善之为善。斯不善已。故有无之相生。难易之相成。长短之相形。高下之相倾。音声之相和。前后之相随。是以圣人处

老子

道可道非常道名可名非常名無名天地之始

有名萬物之母常無欲以觀其妙常有欲以觀

其徼此兩者同出而異名同謂之玄玄之又玄眾

妙之門

天下皆知美之為美斯惡已皆知善之為善斯不

善已故有無之相生難易之相成長短之相形高

下之相傾音聲之相和前後之相隨是以聖人處

無為之事行不言之教萬物作而不辭生而不
有為而不恃功成不居夫唯不居是以不去
不尚賢使民不爭不貴難得之貨使民不為
盜不見可欲使心不亂是以聖人之治也虛其心實
其腹弱其志強其骨常使民無知無欲使夫知
者不敢為也為無為則無不治矣
道沖而用之或不盈淵乎似萬物之宗挫其銳
解其紛和其光同其塵湛兮似若存吾不知

无为之事。行不言之教。万物作而不辞。生而不有。为而不恃。功成不居。夫唯不居。是以不去。不尚贤。使民不争。不贵难得之货。使民不为盗。不见可欲。使心不乱。是以圣人之治也。虚其心。实其腹。弱其志。强其骨。常使民无知。无欲。使夫知者不敢为也。为无为。则无不治矣。道冲而用之。或不盈。渊乎似万物之宗。挫其锐。解其纷。和其光。同其尘。湛兮似若存。吾不知

其誰之子象帝之先

天地不仁以萬物為芻狗聖人不仁以百姓為芻

狗天地之閒其猶橐籥乎虛而不屈動而愈

出多言數窮不如守中

谷神不死是謂玄牝玄牝之門是謂天地根

緜緜若存用之不勤

天長地久天地所以能長且久者以其不自生故

能長生是以聖人後其身而身先外其身而身

其誰之子。象帝之先。天地不仁。以万物为刍狗。圣人不仁。以百姓为刍狗。天地之间。其犹橐籥乎。虚而不屈。动而愈出。多言数穷。不如守中。谷神不死。是谓玄牝。玄牝之门是谓天地根。绵绵若存。用之不勤。天长地久。天地所以能长且久者。以其不自生。故能长生。是以圣人后其身而身先。外其身而身

載營魄抱一能無離乎專氣致柔能如嬰兒

身退天之道

堂莫之能守富貴而驕自遺其咎功成名遂

持而盈之不如其己揣而銳不可長保金玉滿

政善治事善能動善時夫惟不爭故無尤矣

惡故幾於道居善地心善淵與善人言善信

上善若水水善利萬物而不爭處眾人之所

存非以其無私耶故能成其私

存。非以其无私耶。故能成其私。上善若水。水善利万物而不争。处众人之所

恶。故几于道。居善地。心善渊。与善人。言善信。政善治。事善能。动善

时。夫惟不争。故无尤矣。持而盈之。不知其己。揣而锐之。不可长保。金玉满堂。莫之能守。富贵而骄。自遗其咎。功成名遂身退。天之道。载营魄抱

一。能无离乎。专气致柔。能如婴儿

平。涤除玄览。能无疵乎。爱民治国。能无为乎。天门开阖。能无雌乎。明白四达。能无知乎。生之畜之。生而不有。为而不恃。长而不宰。是谓玄德。五色令人目盲。

三十辐共一毂，当其无。有车之用。埏埴以为器。当其无。有器之用。凿户牖以为室。当其无。有室之用。故有之以为利。无之以为用。

五音令人耳聋。五味令人口爽。驰骋田猎令人心发狂。难得之货令人行妨。是

乎滌除玄覽能無疵乎愛民治國能無為乎

天門開闔能無雌乎明白四達能無知乎生之

畜之生而不有為而不恃長而不宰是謂玄德

三十輻共一轂當其無有車之用埏埴以為器

當其無有器之用鑿戶牖以為室當其無有

室之用故有之以為利無之以為用

五色令人目盲五音令人耳聾五味令人口爽

馳騁田獵令人心發狂難得之貨令人行妨是

以人為腹不為目故去彼取此

寵辱苦驚貴大患若身何謂辱寵為下得

之若驚失之苦驚是謂寵辱苦驚何謂貴大

患若身吾所以有大患者為吾有身及吾無身

吾有何患故貴以身為天下苦可寄天下愛以

身為天下苦可託天下

視之不見名曰夷聽之不聞名曰希搏之不得

名曰微此三者不可致詰故混而為一其上不

（左侧小字释文）

以圣人。为腹不为目。故去彼取此。宠辱若惊。贵大患若身。何谓辱。宠为下。得之若惊。失之若惊。是谓宠辱若惊。何谓贵大患若身。吾所以有大患者。为吾有身。及吾无身。吾有何患。故贵以身为天下。若可寄天下。爱以身为天下。若可托天下。视之不见名曰夷。听之不闻名曰希。搏之不得名曰微。此三者不可致诘。故混而为一。其上不

皦其下不昧繩繩兮不可名復歸於無物是謂

無狀之狀無物之象是謂忽恍迎之不見其

首隨之不見其後執古之道以御今之有能知

古始是謂道紀

古之善為士者微妙玄通深不可識夫惟不可

識故強為之容豫兮若冬涉川猶兮若畏四

鄰儼兮其若容渙兮若冰將釋敦兮其若

樸曠兮其若谷渾兮其若濁孰能濁以靜

皦。其下不昧。绳绳兮不可名。复归于无物。是谓无状之状。无物之象。是谓忽恍。迎之不见其首。随之不见其后。执古之道以御今之有。能知古始。是谓道纪。古之善为士者。微妙玄通。深不可识。夫惟不可识。故强为之容。豫兮若冬涉川。犹兮若畏四邻。俨兮其若客。涣兮若冰将释。敦兮其若朴。旷兮其若谷。浑兮其若浊。孰能浊以静

之徐清孰能安以動之徐生保此道者不欲

盈夫惟不盈故能弊不新成

致虛極守靜篤萬物並作吾以觀其復夫物

芸芸各歸其根歸根曰靜靜曰復命復命曰

常知常曰明不知常妄作凶知常容容乃公公

乃王王乃天天乃道道乃久沒身不殆

太上下知有之其次親之譽之其次畏之侮之故

信不足焉有不信猶兮其貴言功成事遂百

之徐清。孰能安以动之徐生。保此道者不欲盈。夫唯不盈。故能弊不新成。致虚极。守静笃。万物并作。吾以观其复。夫物芸芸各归其根。归根曰静。静曰复命。复命曰常。知常曰明。不知常。妄作凶。知常容。容乃公。公乃王。王乃天。天乃道。道乃久。没身不殆。太上。下知有之。其次。亲而誉之。其次。畏之。侮之。故信不足焉。有不信。犹兮其贵言。功成事遂。百

姓皆謂我自然

大道癢有仁義智惠出有大僞六親不和有

孝慈國家昏亂有忠臣

絕聖棄智民利百倍絕仁棄義民復孝慈

絕巧棄利盜賊無有此三者以為文不足故

令有所屬見素抱樸少私寡欲

絕學無憂唯之與阿相去幾何善之與惡相

去何若人之所畏不可不畏荒兮其未央哉眾

姓皆谓。我自然。太道废。有仁义。智惠出。有大伪。六亲不和有孝慈。国家昏乱有忠臣。绝圣弃智。民利百倍。绝仁弃义。民复孝慈。绝巧弃利。盗贼无有。此三者。以为文不足。故令有所属。见素抱朴。少私寡欲。绝学无忧。唯之与阿。相去几何。善之与恶。相去何若。人之所畏。不可不畏。荒兮其未央哉。众

人熙熙如享太牢如登春臺我獨泊兮其未兆

若嬰兒之未孩乘乘兮若無所歸眾人皆有

餘我獨若遺我愚人之心也哉沌沌兮俗人昭

昭我獨若昏俗人察察我獨悶悶澹兮其

若海飂兮似無所止眾人皆有以我獨頑似鄙

我獨異於人而貴求食於母

孔德之容惟道是從道之為物惟恍惟忽

忽兮恍兮其中有象恍兮忽忽其中有物窈兮

人熙熙。如享太牢。如登春台。我独泊兮。其未兆。若婴儿之未孩。乘乘兮。我独泊兮。其未兆。若婴儿之未孩。乘乘兮。若无所归。众人皆有余。我独若遗。我愚人之心也哉。沌沌兮。俗人昭昭。

我独若昏。俗人察察。我独闷闷。澹兮其若海。飚兮似无所止。众人皆有以。我独顽似鄙。我独异于人。而贵求食于母。孔德之容。惟道是从。道之为

物。惟恍惟忽。忽兮恍。其中有象。恍兮忽。其中有物。窈兮

冥兮。其中有精。其精甚真。其中有信。自古及今。其名不去。以阅众甫。吾何以知众甫之然哉。以此。曲则全。枉则直。窪则盈。弊则新。少则得。多则惑。是以圣人抱一为天下式。不自见。故明。不自是。故彰。不自伐。故有功。不自矜。故长。夫惟不争。故天下莫能与之争。古之所谓。曲则全者。岂虚言哉。故诚全而归之。

希言自然。飄風不終朝。驟雨不終日。孰為此者天地。天地尚不能久。而況於人乎。故從事於道者。道者同於道。德者同於德。失者同於失。同於道者。道亦得之。同於德者。德亦得之。同於失者。失亦得之。信不足焉。有不信焉政者不立。跨者不行。自見者不明。自是者不彰。自伐者無功。自矜者不長。其於道也曰餘食贅行。物或惡之。故有道者不處也

希言自然。飄風不終朝。驟雨不終日。孰為此者。天地。天地尚不能久。而況于人乎。故從事于道者。道者同于道。德者同于德。失者同于失。同于道者。道亦得之。同于德者。德亦得之。同于失者。失于得之。信不足焉。有不信焉。跂者不立。跨者不行。自見者不明。自是者不彰。自伐者无功。自矜者不長。其于道也曰。余食贅行。物或惡之。故有道者不處也。

有物混成先天地生寂兮寥兮獨立而不改

周行而不殆可以為天下母吾不知其名字之

曰道強為之名曰大大曰逝逝曰遠遠曰返故

道大天大地大王亦大域中有四大而王居

其一焉人法地地法天天法道道法自然

重為輕根靜為躁君是以君子終日行不離

輜重雖有榮觀燕處超然奈何萬乘之主

而以身輕天下輕則失臣躁則失君

善行无辙迹。善言无瑕谪。善计不用筹策。善闭无关楗而不可开。善结无绳约而不可解。是以圣人常善救人。故无弃人。常善救物。故无弃物。是谓袭明。故善人不善人之师。不善人善人之资。不贵其师。不爱其资。虽智大迷。是谓要妙。知其雄。守其雌。为天下溪。为天下溪。常德不离。复归于婴儿。知其白。守其黑。为天

善行無轍迹善言無瑕讁善計不用籌策

善閉無關楗而不可開善結無繩約而不可

解是以聖人常善救人故無棄人常善救物

故無棄物是謂襲明故善人不善人之師不

善人善人之資不貴其師不愛其資雖智大

迷是謂要妙

知其雄守其雌為天下谿為天下谿常德不

離復歸於嬰兒知其白守其黑為天下式為天

下式常德不忒復歸於無極知其榮守其辱
為天下谷為天下谷常德乃足復歸於樸樸散
則為器聖人用之則為官長故大制不割
將欲取天下而為之者吾見其不得已天下神
器不可為也為者敗之執者失之故物或行
或隨或吹或強或羸或載或隳是以聖
人去甚去奢去泰
以道佐人主者不以兵強天下其事好還師之

所處荆棘生焉大軍之後必有凶年故善
者果而已不敢以取強焉果而勿矜果而勿
伐果而勿驕果而不得已果而勿強物壯則
老是謂不道不道早已
夫佳兵者不祥之器物或惡之故有道者不
處君子居則貴左用兵則貴右兵者不祥之
器非君子之器不得已而用之恬淡為上勝
而不美而美之者是樂殺人夫樂殺人者不可

所处荆棘生焉。大军之后必有凶年。故善者果而已。不敢以取强焉。果而勿矜。果而勿伐。果而勿骄。果而不得已。果而勿强。物壮则老。是谓不道。不道早已。夫佳兵者不祥之器。物或恶之。故有道者不处。君子居则贵左。用兵则贵右。兵者不祥之器。非君子之器。不得已而用之。恬淡为上。胜而不美。而美之者。是乐杀人。夫乐杀人者。不可

得志於天下矣吉事尚左凶事尚右是以偏將

軍處左上將軍處右言居上勢則以喪禮

處之殺人眾多則以悲哀泣之戰勝則以喪

禮處之道常無名樸雖小天下莫能臣侯王

若能守萬物將自賓天地相合以降甘露人

莫之令而自均始制有名名亦既有夫亦將知

止知止所以不殆辟道之在天下猶川谷之於

江海也

得志于天下矣。吉事尚左。凶事尚右。是以偏将军处左。上将军处右。言居上势则以丧礼处之。杀人众多。则以悲哀泣之。战胜则以丧礼处之。道常无名。朴虽小。天下莫能臣。侯王若能守。万物将自宾。天地相合以降甘露。人莫之令而自均。始制有名。名亦既有。夫亦将知止。知止所以不殆。譬道之在天下。犹川谷之于江海也。

知人者智自知者明膝人者有力自膝者強知
足者富強行者有志不失其所久死而不亡者
壽
大道氾兮其可左右萬物恃之以生而不辭功
成不居衣被萬物而不為主故常無欲可名
於小矣萬物歸焉而不知主可名於大矣是
以聖人能成其大也以其不自大故能成其大
執大象天下往往而不害安平泰樂與餌過

知人者智。自知者明。胜人者有力。自胜者强。知足者富。强行者有志。不失其所久。死而不亡者寿。大道泛兮。其可左右。万物恃之以生而不辞。功成不居。衣被万物而不为主。常无欲可名于小矣。万物归焉。而不知主。可名于大矣。是以圣人能成其大也。以其不自大。故能成其大。执大象。天下往。

往而不害安平泰。乐与饵。过

客止。道之出口。淡乎其无味。视之不足见。听之不足闻。用之不足既。将欲歙之。必固张之。将欲弱之。必固强之。将欲废之。必固兴之。将欲夺之。必固与之。是谓微明。柔弱胜刚强。鱼不可脱于渊。国之利器不可以示人。道常无为。而无不为。侯王若能守。万物将自化。化而欲作。吾将镇之以无名之朴。无名之朴。亦将不欲。不欲以静。天下将自正。

客止道之出口淡乎其無味視之不足見聽之

不足聞用之不可既

將欲歙之必固張之將欲弱之必固強之將欲

癈之必固興之將欲奪之是謂微明

柔弱勝剛強魚不可脫於淵國之利器不

可以示人道常無為而無不為侯王若能守萬

物將自化而欲作吾將鎮之以無名之樸無

名之樸亦將不欲不欲以靜天下將自正

上德不德是以有德下德不失德是以無德上
德無為而無以為下德為之而有以為上仁
之而無以為上義為之而有以為上禮為之而莫
之應則攘臂而仍之故失道而後德失德而後
仁失仁而後義失義而後禮夫禮者忠信之薄
而亂之首也前識者道之華而愚之始也是以
大丈夫處其厚不處其薄居其實不居其
華故去取彼此

上德不德。是以有德。下德不失德。是以无德。上德无为而无以为。下德为之而有以为。上仁为之而无以为。上义为之而有以为。上礼为之而莫之应。则攘臂而仍之。故失道而后德。失德而后仁。失仁而后义。失义而后礼。夫礼者忠信之薄。而乱之首也。前识者。道之华而愚之始也。是以大丈夫处其厚。不处其薄。居其实。不居其华。故去取彼此。

昔之得一者。天得一以清。地得一以宁。神得一以灵。谷得一以盈。万物得一以生。侯王得一以为天下贞。其致之一也。天无以清将恐裂。地无以宁将恐发。神无以灵将恐歇。谷无以盈将恐竭。万物无以生将恐灭。侯王无以为贞而贵高将恐灭。故贵以贱为本。高以下为基。是以侯王自称孤。寡。不穀。此其以贱为本邪。非乎。故致数誉无誉。不欲琭琭如玉。落落如石。

昔之得一者天得一以清地得一以寧神得一
以靈谷得一以盈萬物得一以生侯王得一以
為天下貞其致之一也天無以清將恐裂地無
以寧將恐發神無以靈將恐歇谷無以盈將
恐竭萬物無以生將恐滅侯王無以為貞而貴
高將恐蹶故貴以賤為本高以下為基是以侯
王自稱孤寡不穀此其以賤為本耶非乎
故致數譽無譽不欲琭琭如玉落落如石

反者道之動弱者道之用天下之物生於有

有生於無

上士聞道勤而行之中士聞道若存若亡下

士聞道大笑之不笑不足以為道故建言

有之明道若昧夷道若纇進道若退上德

若谷大白若辱廣德若不足建德若偷質

真若渝大方無隅大器晚成大音希聲大

象無形道隱無名夫惟道善貸且成

反者道之动。弱者道之用。天下万物生于有。有生于无。上士闻道勤而行之。中士闻道若存若亡。下士闻道大笑之。不笑不足以为道。故建言有之。明道若昧。夷道若纇。进道若退。上德若谷。大白若辱。广德若不足。建德若偷。质真若渝。大方无隅。大器晚成。大音希声。大象无形。道隐无名。夫惟道善贷且成。

道生一。一生二。二生三。三生万物。万物负阴而抱阳。冲气以为和。人之所恶。唯孤。寡。不穀。而王公以为称。故物或损之而益。或益之而损。人之所教。亦我义教之。强梁者。不得其死。吾将以为教父。天下之至柔。驰骋天下之至坚。无有入于无间。吾是以知无为之有益。不言之教。无为之益。天下希及之。

道生一一生二二生三三生萬物萬物負陰而抱

陽沖氣以為和人之所惡唯孤寡不穀而王公

以為稱故物或損之而益或益之而損人之所

教亦我義教之強梁者不得其死吾將以為

教父

天下之至柔馳騁天下之至堅無有入於無間

吾是以知無為之有益不言之教無為之益天

下希及之

名與身孰親身與貨孰多得與亡孰病是故

甚愛必大費多藏必厚亡知足不辱知止不

殆可以長久

大成若缺其用不敝大盈若沖其用不窮大

直若屈大巧若拙大辯若訥躁勝寒靜勝

熱清靜為天下正

天下有道却走馬以糞天下無道戎馬生於

郊罪莫大於可欲禍莫大於不知足咎莫大

名与身孰亲。身与货孰多。得与亡孰病。是故甚爱必大费。多藏必厚亡。知足不辱。知止不殆。可以长久。大成若缺。其用不敝。大盈若冲。其用不穷。

大直若屈。大巧若拙。大辩若讷。躁胜寒。静胜热。清静为天下正。天下有道。却走马以粪。天下无道。戎马生于郊。罪莫大于可欲。祸莫大于不知足。

咎莫大

於欲得故知足之足常足矣

不出戶知天下不窺牖見天道其出弥遠其

知弥少是以聖人不行而知不見而名無為而

成

為學日益為道日損損之又損以至於無為

無為而無不為矣故取天下者常以無事及

其有事不足以取天下

聖人無常心以百姓心為心善者吾善之不善

于欲得。故知足之足常足矣。不出戶知天下。不窺牖見天道。其出弥远。其知弥少。是以圣人不行而知。不见而名。无为而成。为学日益。为道日损。损之又损。以至于无为。无为而无不为矣。故取天下者常以无事。及其有事。不足以取天下。圣人无常心。以百姓心为心。善者吾善之。不善

者吾亦善之德善矣信者吾信之不信者吾
亦信之德信矣聖人之在天下惵惵為天下
渾其心百姓皆注其耳目聖人皆孩之
出生入死生之徒十有三死之徒十有三人之
生動之死地亦十有三夫何故以其生生之厚
蓋聞善攝生者陸行不遇兕虎入軍不避
甲兵兕無所投其角虎無所措其爪兵無所
容其刃夫何故以其無死地道生之德畜之

者吾亦善之。德善矣。信者吾信之。不信者吾亦信之。德信矣。聖人之在天下。惵惵為天下渾其心。百姓皆注其耳目。聖人皆孩之。出生入死。生之徒十有三。死之徒十有三。人之生。動之死地。亦十有三。夫何故。以其生生之厚。蓋聞善攝生者。陸行不遇兕虎。入軍不避甲兵。兕無所投其角。虎無

所措其爪。兵無所容其刃。夫何故。以其無死地。道生之。德畜之。

身不勤開其兊濟其事終身不救見小曰

其午復守其母沒身不殆塞其兊開其門終

天下有始以為天下母既得其母以知其子既知

玄德

覆之生而不有為而不恃長而不宰是謂

故道生之畜之長之育之成之熟之養之

德道之尊德之貴夫莫之爵而常自然

物形之勢成之是以萬物莫不尊道而貴

物形之。势成之。是以万物莫不尊道而贵德。夫莫之爵而常自然。故道生之。畜之。长之。育之。成之。熟之。养之。覆之。生而不有。为而不恃。长而不宰。是谓玄德。天下有始。以为天下母。既得其母。以知其子。既知其子。复守其母。没身不殆。塞其兊。闭其门。终身不勤。开其兊。济其事。终身不救。见小曰

明守氣曰强用其光復歸其明無遺身殃

是謂襲常

使我介然有知行於大道唯施是畏大道甚

夷而民好徑朝甚除田甚蕪倉甚虛服文

彩帶利劍厭飲食資財有餘是謂盜夸

非道也哉

善建者不拔善抱者不脫子孫祭祀不輟脩之

身其德乃真脩之家其德乃餘脩之鄉其德乃

明。守柔曰强。用其光。复归其明。无遗身殃。是为袭常。使我介然有知。行于大道。唯施是畏。大道甚夷。而民好径。朝甚除。田甚芜。仓其虚。服文

彩。带利剑。厌饮食。资财有余。是谓盗夸。非道也哉。善建者不拔。善抱者不脱。子孙祭祀不辍。修之身。其德乃真。修之家。其德乃余。修之乡。其

德乃

長脩之國其德乃豐脩之天下其德乃普故
以身觀身以家觀家以鄉觀鄉以國觀國以
天下觀天下吾何以知天下之然哉以此
含德之厚比於赤子毒蟲不螫猛獸不據攫
鳥不搏骨弱筋柔而握固未知牝牡之合而峻
作精之至也終日號而嗌不嗄和之至也知和曰常
知常曰明益生曰祥心使氣曰強物壯則老是
謂不道不道早已

知者不言言者不知塞其兑閉其門挫其銳解
其紛和其光同其塵是謂玄同不可得而親不
可得而踈不可得而利不可得而害不可得而
賤故為天下貴
以正治國以奇用兵以無事取天下吾何以知其
然哉以此天下多忌諱而民彌貧民多利器國
家滋昏人多伎巧奇物滋起法令滋彰盜賊
多有故聖人云我無為而民自化我好靜而民

知者不言。言者不知。塞其兑。閉其門。挫其锐。解其纷。和其光。同其尘。是谓玄同。不可得而亲。不可得而疏。不可得而利。不可得而害。不可得而贵。故为天下贵。以正治国。以奇用兵。以无事取天下。吾何以知其然哉。以此。天下多忌讳。而民弥贫。民多利器。国家滋昏。人多伎巧。奇物滋起。法令滋彰。盗贼多有。故圣人云。我无为而民自化。我好静而民

自正。我无事而民自富。我无欲而民自朴。我无情而民自清。其政闷闷。其民淳淳。其政察察。其民缺缺。祸兮福所倚。福兮祸所伏。孰知其极。其无正邪。正复为奇。善复为妖。民之迷其日固已久矣。是以圣人方而不割。廉而不刿。直而不肆。光而不耀。治人事天。莫若啬。夫是谓早复。早复谓之重积德。重积德则无不克。无不克则莫知其极。莫

自正我無事而民自富我無欲而民自樸我

無情而民自清

其政悶悶其民淳淳其政察察其民缺缺禍

兮福所倚福兮禍所伏孰知其極其無正邪

正復為奇善復為妖民之迷其日固已久矣是以

聖人方而不割廉而不劌直而不肆光而不耀

治人事天莫如嗇夫是謂早復謂之重積

德重積德則無不克無不克則莫知其極莫

知其極可以有國之母可以長久是謂深根
固蒂長生久視之道
治大國若烹小鮮以道蒞天下者其鬼不神
非其鬼不神其神不傷人聖人亦不傷人夫
兩不相傷故德交歸焉
大國者下流天下之交牝常以靜勝
牝以靜為下故大國以下小國則取小國以
下大國則取大國故或下以取或下而取大國

知其极可以有国。之母可以长久。是谓深根固蒂。长生久视之道。治大国若烹小鲜。以道莅天下者。其鬼不神。非其鬼不神。其神不伤人。夫两不相伤。故德交归焉。大国者下流。天下之交。牝常以静胜牡。以静为下。故大国以下小国。则取小国。小国以下大国。则取大国。故或下以取。或下而取。大国

不遇過欲蒹畜人小國不過欲入事人兩者各得其所欲故大者宜為下道者萬物之奧善人之寶不善人之所保美言可以市尊行可以加人人之不善何棄之有故立天于置三公雖有拱璧以先駟馬不如坐進此道古之所以貴此道者何也不曰求以得有罪以免耶故為天下貴為無為事無事味無味大小多少報怨以德

圖難於其易為大於其細天下之難事必
作於易天下之大事必作於細是以聖人終不
為大故能成其大夫輕諾必寡信多易多
難是以聖人由難之故終無難矣
其安易持其未兆易謀其脆易泮
散為之於未有治之於未亂合抱之木生於
毫末九層之臺起於絫土千里之行始於足
下為者敗之執者失之是以聖人無為故無敗

图难于其易。为大于其细。天下之难事必作于易。天下之大事必作于细。是以圣人终不为大。故能成其大。夫轻诺必寡信。多易多难。是以圣人由难之。

故终无难矣。其安易持。其未兆易谋。其脆易泮。其微易散。为之于未有。治之于未乱。合抱之木生于毫末。九层之台起于累土。千里之行始于足下。为

者败之。执者失之。是以圣人无为。故无败。

無執故無失民之從事常於幾成而敗之慎

終如始則無敗事矣是以聖人欲不欲不貴難

得之貨學不學復眾人之所過以輔萬物之

自然而不敢為

古之善為道者非以明民將以愚之民之難治

以其智多故以智治國國之賊不以智治國國

之福知此兩者亦楷式能知楷式是謂玄德玄

德深矣遠矣與物反矣然後乃至大順

江海所以能為百谷王者以其善下之也故能為
百谷王是以聖人欲上人以其言下之欲先人以
其身下之是以聖人處上而人不重處前而人不
害是以天下樂推而不厭以其不爭故天下莫
能與之爭
天下皆謂我道大似不肖夫惟大故似不肖
若肖久矣其細矣夫我有三寶保而持之一曰慈
二曰儉三曰不敢為天下先夫慈故能勇儉故

江海所以能为百谷王者。以其善下之也。故能为百谷王。是以圣人欲上人。以其言下之。欲先人。以其身下之。是以圣人处上而人不重。处前而人不害。是以天下乐推而不厌。以其不争。故天下莫能与之争。天下皆谓我道大似不肖。夫惟大。故似不肖。若肖。久矣。其细矣。夫我有三宝保而持之。一曰慈。二曰俭。三曰不敢为天下先。夫慈故能勇。俭故

能廣不敢為天下先故能成器長今捨其

慈且勇捨其儉且廣捨其後且先死矣夫慈

以戰則勝以守則固天將救之以慈衛之

善為士者不武善戰者不怒善勝敵者不爭

善用人者為下是謂不爭之德是謂用人之

力是謂配天古之極

用兵有言吾不敢為主而為客不敢進寸而

退尺是謂行無行攘無臂仍無敵執無兵

能广。不敢为天下先。故能成器长。今舍其慈且勇。舍其俭且广。舍其后且先。死矣。夫慈以战则胜。以守则固。天将救之以慈卫之。善为士者不武。善战者不怒。善胜敌者不争。善用人者为下。是谓不争之德。是谓用人之力。是谓配天古之极。用兵有言。吾不敢为主而为客。不敢进寸而退尺。是谓行无行。攘无臂。仍无敌。执无兵。

禍莫大於輕敵輕敵者幾喪吾寶故抗兵

加哀者勝矣

吾言甚易知甚易行天下莫能知莫能行

言有宗事有君夫惟無知是以不我知也知

我者希則我貴矣是以聖人被褐懷玉

知不知上不知知病夫惟病病是以不病聖

人不病以其病病是以不病

民不畏威而大威至矣無狭其所居無厭其

祸莫大于轻敌。轻敌者几丧吾宝。故抗兵加哀者胜矣。吾言甚易知。甚易行。天下莫能知。莫能行。言有宗。事有君。夫惟无知。是以不我知也。知我者希。则我贵矣。是以圣被褐怀玉。知不知上。不知知病。夫惟病病。是以不病。圣人不病。以其病病。是以不病。民不畏威。而大威至矣。无狭其所居。无厌其

所生。夫惟不厌。是以不厌。是以圣人自知不自见。自爱不自贵。故去彼取此。勇于敢则杀。勇于不敢则活。此两者或利或害。天之所恶。孰知其故。是以圣人犹难之。天之道不争而善胜。不言而善应。不召而自来。繟然而善谋。天网恢恢。疏而不失。民常不畏死。奈何以死惧之。若使民常畏死。而为奇者。吾得执而杀之。孰敢。常有司杀者杀。

所生夫惟不厭是以不厭是以聖人自知不自

見自愛不自貴故去彼取此

勇於敢則殺勇於不敢則活此兩者或利或

害天之所惡孰知其故是以聖人猶難之天之

道不爭而善勝不言而善應不召而自來

繟然而善謀天網恢恢踈而不失

民常不畏死柰何以死懼之若使民常畏死

而為奇者吾得執而殺之孰敢常有司殺者殺

而代司殺者殺是謂代大匠斲夫代大匠斲

希有不傷其手矣

民之飢以其上食稅之多是以飢民之難治以其

上之有為是以難治民之輕死以其上求生之厚

是以輕死夫惟無以生為者是賢於貴生

人之生也柔弱其死也堅強草木之生也柔脆

其死也枯槁故堅強者死之徒柔弱者生之徒

是以兵強則不勝木強則共堅強處下柔弱

而代司杀者杀。是谓代大匠斲。夫代大匠斲。希有不伤其手矣。民之饥。以其上食税之多。是以饥。民之难治。以其上之有为。是以难治。民之轻死。以其上求生之厚。是以轻死。夫惟无以生为者。是贤于贵生。人之生也柔弱。其死也坚强。草木之生也柔脆。其死也枯槁。故坚强者死之徒。柔弱者生之徒。是以兵强则不胜。木强则共。坚强处下。柔弱

處上

天之道其猶張弓乎高者抑之下者舉之有

餘者損之不足者補之天之道損有餘以補不

足人之道則不然損不足以奉有餘孰能損

有餘以奉不足於天下唯有道者是以聖人

為而不恃功成不處其不欲見賢耶

天下莫柔弱於水而攻堅強者莫之能勝以其

無以易之故柔弱勝剛強天下莫不知而莫

处上。天之道其犹张弓乎。高者抑之。下者举之。有余者损之。不足者补之。天之道。损有余以补不足。人之道。则不然。损不足以奉有余。孰能损有余以奉不足于天下。唯有道者。是以圣人为而不恃。功成不处。其不欲见贤耶。天下莫柔弱于水。而攻坚强者。莫之能胜。以其无以易之。故柔胜刚。弱胜强。天下莫不知。而莫

能行是以聖人云受國之垢是謂社稷主受國

不祥是謂天下王正言若反

和大怨必有餘怨安可以為善是以聖人執左

契而不責於人故有德司契無德司徹天道

無親常與善人

小國寡民使民有什伯之器而不用使民重死

而不遠徙雖有舟車無所乘之雖有甲兵無

所陳之使民復結繩而用之甘其食美其服

能行。是以圣人云。受国之垢。是谓社稷主。受国不祥。是为天下王。正言若反。

和大怨必有余怨。安可以为善。是以圣人执左契。而不责于人。故有德司契。无德司彻。天道无亲。常与善人。小国寡民。使民有什伯之器而不用。使民重死而不远徙。虽有舟车。无所乘之。虽有甲兵。无所陈之。使民复结绳而用之。甘其食。美其服。

安其居樂其俗鄰國相望雞犬之聲相聞

民至老死不相往来

信言不美美言不信善者不辯者不善

知者不博博者不知聖人無積既以為人已愈

既以與人已愈多天之道利而不害人之道

為而不争

老子終

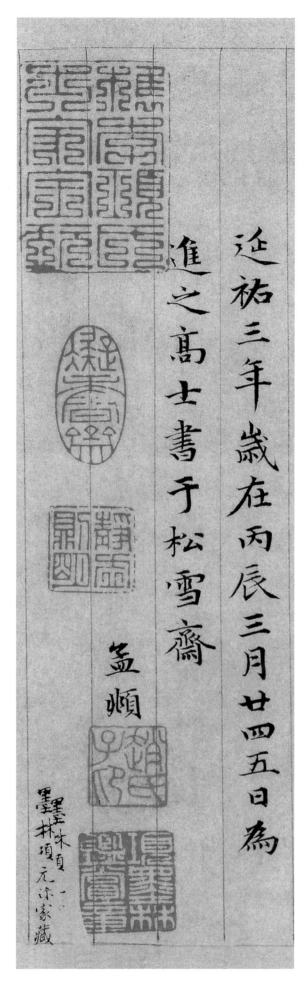

延祐三年歲在丙辰三月廿四五日為

進之高士書于松雪齋

孟𫖯

图书在版编目（ＣＩＰ）数据

赵孟頫小楷道德经 ／ 赵国勇等编. —杭州：浙江
人民美术出版社，2013.1（2020.5重印）
（中国经典碑帖荟萃/路振平主编）
ISBN 978-7-5340-3361-2

Ⅰ.①赵… Ⅱ.①赵… Ⅲ.①楷书—碑帖—中国—元
代 Ⅳ.①J292.25

中国版本图书馆CIP数据核字（2012）第313786号

--

丛书策划：舒　晨
主　　编：路振平
编　　委：赵国勇　郭　强　舒　晨
　　　　　陈志辉　徐　敏
责任编辑：冯　玮
装帧设计：陈　书
责任印制：陈柏荣

赵孟頫小楷道德经

赵国勇　等编
出版发行　浙江人民美术出版社
地　　址　杭州市体育场路 347 号
电　　话　0571-85176089
经　　销　全国各地新华书店
网　　址　http://mss.zjcb.com
制　　版　杭州美虹电脑设计有限公司
印　　刷　杭州下城教育印刷有限公司
开　　本　889mm×1194mm　1/12
印　　张　4
印　　数　19,001-20,500
版　　次　2013 年 1 月第 1 版
印　　次　2020 年 5 月第 9 次印刷
书　　号　ISBN 978-7-5340-3361-2
定　　价　26.00 元
如发现印装质量问题，影响阅读，请与本社
营销部联系调换。